省巖書藝作品集

書藝展 出品 參考用

省巖 慎逵緯

立春大吉

建陽多慶

立春大吉　입춘대길

建陽多慶　건양다경

인사말씀

萬物이 躍動하는 따뜻한 봄은 꽃의 香氣와 함께 사라지고
綠陰芳草 우거진 힘겨운 무더위에 書藝를 사랑하는
先後輩 여러분께 問安 드립니다.
오랫동안 하던 일을 접으면서 趣味生活로 찾은 곳이
書藝學院 이었습니다.
옛날 孔子님 말씀에 人生七十終心所欲 이라 더니
七十二歲 늦은 나이에 筆房四友를 벗삼아 온 지 겨우 十數年
書藝란 많은 時間과 努力 없이는 成就하기 어려운
無限하고 頂点이 없는 藝術이라 하였거늘
經驗도 짧고 未洽하고 不足한 사람이
作品集이란 글을 올려 悚懼한 마음 금할 수 없습니다.
내 나이 어언 八十六歲 虛荒된 欲心은 아닌지
몇 글자 남기고자 하오나 부끄럽고 떨리기만 합니다.
作品 構想을 하는 분들에게 參考가 되었으면 하고
渾身의 힘을 다해 作品集을 엮어 봅니다.
그동안 溫厚한 性品과 卓越하신 指導를 베풀어 주신
先生님들께 고개 숙여 感謝드리며 많은 忠告와 함께
激勵를 보내주시면 고맙겠습니다.
끝으로 선후배 여러분의 家庭에 幸福이 充滿하시길
眞心으로 祈禱 드립니다.

2022年 7月
省巖 愼達緯 올림

目次

佛紀二五六五年省巖

佛 불

35 x 135cm

龍虎壽福　용호수복

35 x 135cm

壽福康寧

辛丑年花朝節省巖撰連緯

龍飛鳳舞

辛丑年花朝節省巖撰連緯

龍飛鳳舞　룡비봉무
용이 날고 봉황이 춤을 추네

壽福康寧　수복강녕
오래 살고 복을 누리며 건강하고 평안함

35 x 135cm

35 x 135cm

一切唯心造

庚子年仲夏之節 掯連緯

一切唯心造 일체유심조
모든 일은 마음먹기에 달렸다

家和萬事成

辛丑年仲秋之節 省巖 掯連緯

家和萬事成 가화만사성
가정이 화목하면 만사가 이루어진다

35 x 135cm 35 x 135cm

送舊延新 송구영신 옛 것을 보내고 새로운 것을 맞이 한다

至誠感天 지성감천 지극히 정성을 다하면 하늘도 감동한다

35 x 135cm

35 x 135cm

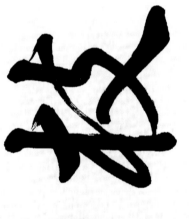
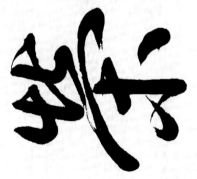

根固枝榮 근고지영　뿌리가 튼튼해야 가지가 무성하다

35 x 135cm

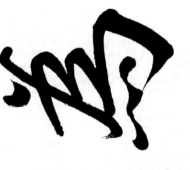
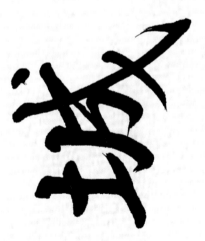

道德爲城 도덕위성　도와 덕으로 성을 삼는다

35 x 135cm

陰德陽報 음덕양보　남몰래 덕을 쌓는 사람은 훗날에 그 보답을 받게 된다

35 x 135cm

根深葉茂 근심엽무　뿌리가 깊으면 잎이 무성하다

35 x 135cm

含道應物神超理得

盛年不重來 一日難再晨 及時當勉勵 歲月不待人 綠水明秋月南湖采

庚子年夏至節 省巖 擇達 緯

含道應物神超理得 함도응물신초이득

도를 품고 사물을 대하여 정신을 초연하게 하여 이치를 얻는다

百忍堂中有太和

黃金萬兩未爲貴 得人一語勝千金

桑 庚子年夏至節 省巖 擇達 緯

百人堂中有太和 백인당중유태화

백 번 참는 집안에 태평과 화목이 있다

35 x 135cm

35 x 135cm

見利思義見危授命
一日不讀書口中生荆棘

大韓國人安重根獄中詩辛丑年仲秋之節省巖揆连偉

安重根 獄中 詩

見利思義見危授命
一日不讀書口中生荆棘　　견리사의견위수명
　　일일부독서구중생형극

이로움을 보거든 정의를 생각하고, 위태로움을 보거든 목숨을 주어라
하루라도 글을 읽지 않으면 입 안에 가시가 돋친다

精神一到何事不成

辛丑年花春之節省巖揆连偉

精神一到何事不成　정신일도 하사불성

정신을 한 곳으로 모으면 어찌 못 이룰 일이 있겠는가

35 x 135cm　　　　　　　　　　35 x 135cm

桐千年老恒藏曲　동천년노항장곡
梅一生寒不賣香　매일생한불매향
오동나무 천년이 되어도 항상 같은 음을 간직하고
매화는 일생을 추운데 살아도 그 향기를 팔지 않는다

人間萬事 塞翁之馬　인간만사 새옹지마
人生事 空手來空手去　인생사 공수래공수거
인생에 일어나는 모든 일은 좋은 것일 수도 나쁜 것일 수도 있다
인생사 모두 빈 손으로 왔다가 빈 손으로 간다

35 x 135cm　　　　35 x 135cm

牧隱 先生 詩
목은 선생 시

牧種先生詩辛丑午花春之節 省巖惊遠緯

形瑞影豆曲源潔流斯清
修身可齊家無物由不誠
형서영두곡원결류사청
수신가제가무물유불성

모양이 단정한데 어찌 그림자가 굽을 수 있겠는가 수원이 맑으면 하류 물도 맑다
수양을 하면 집안을 다스릴 수 있고 성실하지 않으면 이루어 지는 것이 없다

李亮淵 詩
이량연 시

李亮淵詩丙申中秋節 省巖惊遠緯

穿雪野中去不順胡亂行
今朝我行跡遂作後人程
천설야중거불순호난행
금조아행적수작후인정

눈 내린 들판을 갈 때 함부로 어지러운 걸음을 하지 말라
오늘 내 발 자취는 뒤에 올 사람들의 길잡이가 될 것이다

35 x 135cm

35 x 135cm

右

江雪 柳宗元
강설 유종원

千山鳥飛絶萬逕人蹤滅　孤舟蓑笠翁獨釣寒江雪

錄柳宗元先生詩庚子立春節省巖愰遠緯

산이란 산에는 새 한 마리 날지 않고, 길이란 길에는 사람 자취 모두 끊어졌구나
외로운 배에는 도롱이에 삿갓 쓴 노인 홀로 낚시 하는데 한강에 눈이 내리는구나

천산조비절만경인종멸
고주사립옹독조한강설

左

西山大師 詩
서산대사 시

踏雪野中去不順胡亂行　今日我行跡遂作後人程

西山大師詩庚子年仲冬之節省巖愰遠緯

눈 내린 들판을 갈 때 함부로 어지러운 걸음을 하지 말라
오늘 내 발 자취는 뒤에 올 사람들의 길잡이가 될 것이다

답설야중거불순호난행
금일아행적수작후인정

35 x 135cm　　　35 x 135cm

陶淵明詩
도연명 시

盛年不重來一日難再晨

及時當勉勵歲月不待人

陶渊明詩庚子仲夏之節省巖拱逵緯

盛年不重來一日難再晨　성년불중래일일난재신
及時當勉勵歲月不待人　급시당면매세월불대인

좋은 해는 거듭 오지 않고 오늘도 두 번 오지 않으니
마땅히 공부에 힘써라 세월은 사람을 기다리지 않는다

陶淵明 四時
도연명 사시

春水滿四澤夏雲多奇峰

秋月揚明輝冬嶺秀孤松

庚子仲夏節 陶渊明四時省巖拱逵緯

春水滿四澤夏雲多奇峰　춘수만사택하운다기경
秋月揚明輝冬嶺秀孤松　추월양명휘동령수고송

봄물은 사방 못에 가득하고 여름 구름은 기이한 봉우리에 많구나
가을 달은 밝은 빛을 발하고 겨울 고개에는 외로운 소나무 빼어나다

35 x 135cm

35 x 135cm

閑山島夜吟　李舜臣
한산도야금 이순신

水國秋光暮驚寒雁陣高
憂心輾轉夜殘月照弓刀

庚子年初夏ᄅ節省嚴揆連緯

水國秋光暮驚雁陳高
憂心轉輾夜殘月照弓刀

수국추광모경한안진고
우심전전야잔월조궁도

바다나라 가을빛 저물어 가는데
나라 걱정에 근심스런 마음으로
뒤척이는 밤에 그믐 달이

찬바람에 놀란 기러기 진 위를 높이 날아가네
활과 칼을 비추는구나

35 x 135cm

京庚子仲夜ᄅ節省嚴揆連緯

諸惡莫作衆善奉行
自淨其心是諸佛敎

제악막 작중선봉행
자정기심시제불교

모든 악을 짓지 말고 중생에게 착하게 봉행하라
스스로 그 마음을 맑게 하라 이것이 모두 부처님의 가르침이다

35 x 135cm

次鄭可遠韻 曹守誠
차정가원운 조수성

飄泊天涯今幾歲 再逢靑眼是關西
一宵難盡平生語 把酒如何更聽鷄

표백천애금기세 재봉청안시관서
일소난진평생어 파주여하갱청계

떠돌아다닌 지 몇 해 인가 다시 젊은 그대를 만나니 관서 땅이로구나
하루 밤에 쌓인 회포를 털어 놓을 수 없는데 술을 권하는 이 밤이 더디게 새였으면

曹守誠詩的次鄭可遠韻 庚子友至節
省巖撲遠錚

東萊溫泉 權踶
동래온천 권근

病餘湯井固堪珍 舊染除時覺日新
若向孔門誰學去 情懷髣髴浴沂春

병여탕정고감진 구염여시각일신
약향공문수학거 정해방불욕기춘

병이 든 몸에 온천이 효험이 뛰어나다 하여 목욕하니 병이 나아 마음도 새롭네
만약 공자에게 가르침을 구하게 되면 내 마음 기수(沂水)에서 목욕한 것 같다

權踶說東萊溫泉庚子仲友之節
省巖撲遠錚

35 x 135cm

35 x 135cm

除夜 姜栢年
서야 강백년

酒盡燈殘也不眼 曉鐘鳴後轉依然
非關來歲無今夜 自是人情惜去年

술은 다하고 등불 가물거리는데 잠 못 이뤄
오는 해에도 오늘밤이 없지 않지만 스스로

새벽 종소리 난 뒤에 더욱 의연하리라
지난해를 아끼는 심정이네

주진등잔야불안 효종명후전의연
비관래세무금야 자시인정석거년

薑栢年除夜 庚子友至節 省巖撰 □□

題淸州東軒
제 청주동헌

畵屏高枕掩羅帷 別院無人瑟已布
爽氣滿簾新睡覺 庭微雨濕薔薇

병풍 치고 배게 배고 비단 휘장 가리어
상쾌한 기운 발 가득해 잠을 깨니 뜰에

별원에 사람 없는데 비파소리도 희미하네
가는 비 내려 장미는 젖어 있네

화병고침엄라유 별원무인슬기포
상기만렴신수각 일정미우습장미

李坤題淸州東軒 庚子友至節 省巖撰 □□

35 x 135cm

35 x 135cm

宿山寺　申光漢

숙산사　신광한

少年常愛山家靜　多在禪窓讀古經
百首偶然重到此　佛前依舊一燈青

젊어서 산을 사랑하여 오랫동안 절에서 글을 읽었네
늙어서 우연히 절을 다시 찾으니 부처님 앞에는 지금도 등불이 켜 있네

申光漢詩 宿山寺 庚子仲夏之節 省巖 拕遠牽

35 x 135cm

箕城聞白評事　別曲

기성문백평사　별곡

錦繡烟花依舊色　綾羅芳草至今春
仙郎去後無消息　一曲關西淚滿巾

금수산 연화는 옛날 같고 능라도 방초는 지금 한창 봄이네
낭군 떠난 후 소식이 전혀 없어 한 곡조 관서별곡에 눈물이 수건을 적시네

崔慶昌 箕城聞白評事別曲 庚子仲夏之節 省巖 拕遠牽

35 x 135cm

望日高樓坐夜長 虛簷風露濕衣裳
浮雲一片來何處 數點靑山萬里光

보름날 누각에 밤새도록 앉았으니 처마에 내린 이슬이 옷을 적시네
어디선가 뜬구름 한 조각 만리에 빛나는 몇 점 푸른 산

망일고누좌야장 허첨풍로습의상
부운일편래하처 수점청산만리광

綠樹陰中黃鳥節 靑山影裡白茅家
閑來獨步蒼苔逕 雨後微香動草花

錄宗時烈先生詩 庚子新春省巖

록수음중황조절 청산영리백아가
한래독보창태경 우후미향동초화

나무 그늘 우거진 속에 꾀꼬리 울고 산 그림자 드리운 곳에 초가집이 있네
이끼 낀 오솔길로 홀로 걸노라면 비 갠 뒤의 은은한 향기 풀꽃에서 풍겨오네

35 x 135cm

35 x 135cm

右

滁
州西澗 韋應物

저주서간 위응물

獨憐幽草澗邊生 上有黃麗深樹鳴
春潮帶雨晚來急 野渡無人舟自橫

독련유초간변생 상유황리심수명
춘조대우만래급 야도무인주자횡

그윽한 풀 개울가에 자라 있고 그 위에 누런 꾀꼬리 무성한 나무에서 울고 있는 모습 나 홀로 즐기노라
봄물 비에 불어 저녁이 되자 급히 흐르고 황야의 나루터엔 인적없이 배만 외로이 가로 놓여 있다

庚子仲夏節省巖揆�älrä

左

愛人不親反其仁 治人不治反其智 人不答反其敬
行有佛得者 皆反求諸己 其身正而天下歸之 孟子曰

省巖揆逸緯

애인불친반기인 치인불치반기지례 인불답반기경
행유불득자 개반구제기 기신정이천하귀지 맹자왈

남을 사랑하는데 친해지지 않을 때는 자신의 인자함을 돌이켜 생각해 보고, 남을 다스리는데 다스려지지 않을 때는
자기의 지혜를 돌이켜 생각해 보고, 남을 예우하는데 답례가 없으면 자기의 공경하는 태도를 돌이켜 생각해 볼 것이고
행하여 얻어지지 않는 것이 있으면 모두 자기 자신을 반성할 것이고 그 자신이 바르면 온 천하가 나에게 돌아온다

孟子 離婁篇

맹자 이루편

35 x 135cm 35 x 135cm

書懷 寒暄堂 金宏弼
서회 한훤당 김굉필

雲獨居閒絶往還 只呼明月照孤寒
憑君莫問生涯事 萬頃煙波數疊山

金宏弼書懷 庚子友至節 省巖択遠緯

處獨居閒絶往還 只呼明月照孤寒
憑君莫問生涯事 萬頃煙波數疊山

처독거한절왕환 지호명월조고한
빙군막문생애사 만경연파수첩산

홀로 한가하게 왕래를 끊고 살아가니 단지 밝은 달을 보며 가난을 달래네
그대여 세상일을 묻지 마오. 안개 속 깊은 산 속에 사는 나이니.

少年易老學難成 一寸光陰不可輕
未覺池塘春草夢 階前梧葉已秋聲

庚子仲夏之節省巖択遠緯

明心寶鑑 句
명심보감 구

少年易老學難成 一寸光陰不可輕
未覺池塘春草夢 階前梧葉已秋聲

소년이로학난성 일촌광음불가경
미각지당춘초몽 계전오엽기추성

소년은 늙기 쉬우나 학문을 이루기는 어렵다. 순간 순간의 세월을 헛되이 보내지 마라.
연못가의 봄 풀이 채 꿈도 깨기 전에 계단 앞 오동나무 잎이 가을을 알린다.
늙음은 금방 오고 학문은 이루기 어려우니 촌각을 아껴서 열심히 공부하라.

35 x 135cm 35 x 135cm

大同江 尹根壽
대동강 윤근수

浮碧樓前碧水長 大同門外繫蘭舟
長堤綠草年年色 獨依春風憶舊遊

尹根壽詩 庚子友省巖

부벽루전벽수장 대동문외계란주
장제록초년년색 독의춘풍억구유

부벽루 앞에 푸른 물이 흐르고 대동문 밖에 놀이배가 매여 있다
긴 언덕에 풀은 해마다 푸르른데 홀로 봄바람 속에서 옛 추억을 더듬는다

35 x 135cm

武溪洞 高後說
무계동 고후설

高林初日破夕烟 石上爭流雨後泉
十載重來吾已老 白雲依舊洞中天

高後說 庚子友省巖

고림초일파석연 석상쟁유우후천
십재중래오기노 백운의구동중천

해가 뜨니 연기가 사라지고 냇물은 비가 와서 불어났네
십년만에 나는 이렇게 늙었는데 흰구름은 예나 다름없이 떠 가네

35 x 135cm

右 (오른쪽)

春日城南卽事 權近
춘일성남즉사 권근

春風忽已近淸明 細雨翡翡晚未晴
屋角杏花開欲遍 數枝含露向人傾

권근시 춘일성남즉사 경자우지중절 성암모도유

봄기운은 어느새 청명절에 가까워졌고 보슬비는 보슬보슬 늦도록 개지 않네
집 모퉁이 살구꽃은 활짝 피려 하고 잔가지 이슬 먹어 나를 향해 기울었네

35 x 135cm

左 (왼쪽)

金剛山 宋時烈
금강산 송시열

山與雲俱白 雲山不辨容
雲歸山獨立 一萬二千峰

산여운구백 운산불변용
운귀산독립 일만이천봉

산과 그름이 함께 희어 구름 낀 산모양을 모르네
구름 걷히고 산만 홀로 우뚝하니 봉우리가 일만 이천 개로구나

錄宋時烈先生詩 庚子花春省巖摸道維

35 x 135cm

春日 徐居正
춘일 서거정

金入垂楊玉謝梅 小池新水碧於苔
春愁春興誰深淺 燕子不來花未開

金入垂楊玉謝梅 小池新水碧於苔 금입수양옥사매 소지신수벽어태
春愁春興誰深淺 燕子不來花未開 춘수춘흥수심천 연자불래화미개

금빛은 수양버들에 들고 옥 빛은 매화를 떠나는데 작은 연못 새 빗물은 이끼보다 푸르다
봄의 수심과 봄의 흥취 어느 것이 더 짙고 옅은가 제비도 오지 않고 꽃도 피지 않았는데

徐石正韻 庚子友省巖

35 x 135cm

月溪峽 李敏求
월계협 이민구

廣陵江色碧於苔 一道澄明鏡面開
峽岸楓林秋影裏 水流西去我東來

廣陵江色碧於苔 一道澄明鏡面開 광릉강색벽어태 일도징명경면개
峽岸楓林秋影裏 水流西去我東來 협안풍림추영리 수류서거아동래

광릉의 강물 빛이 이끼보다 푸르러 외길이 밝고 맑아 기울이 열리었다
양 언덕의 단풍 숲은 가을 그림자 속인데 물은 서로 흘러가고 나는 동으로 온다

李敏求韻 庚子仲友省巖

35 x 135cm

誠愛敬信

誠愛敬信
성애경신

성실과 사랑, 공경과 믿음으로 생활하자　　35 x 70cm

勤者必成

勤者必成
근자필성

부지런한 사람은 반드시 성공한다　　35 x 70cm

和氣致祥

和氣致祥
화기치상

온화하고 부드러운 기운이 집안에 가득하다　　35 x 70cm

結草報恩
恩報草結

巖省節秋仲年丑辛

結草報恩
결초보은

은혜가 사무쳐 죽어서도 잊지 않고 은혜를 갚는다　35 x 70cm

集雲氣瑞

巖省節秋仲丑辛

瑞氣雲集
서기운집

상서로운 기운이 구름처럼 모여든다　35 x 70cm

善盡事每

巖省節秋仲丑辛

每事盡善
매사진선

모든 일에 최선을 다하자　35 x 70cm

達事清心

心淸事達
심청사달

마음이 맑으면 모든 일이 이루어진다　35 x 70cm

成事萬和家

家和萬事成　가화만사성　가정이 화목하면 만사가 이루어진다　35 x 85cm

命天待事人盡

盡人事待天命　진인사대천명　최선을 다하고 하늘의 명을 기다린다　35 x 100cm

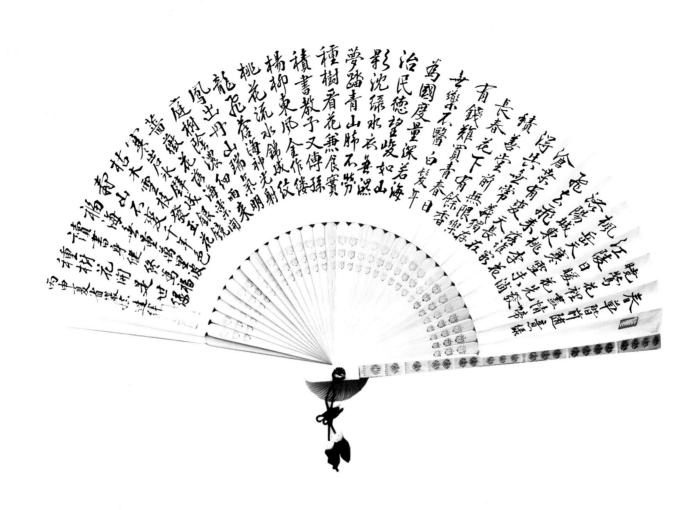

부채_七言詩 칠언시

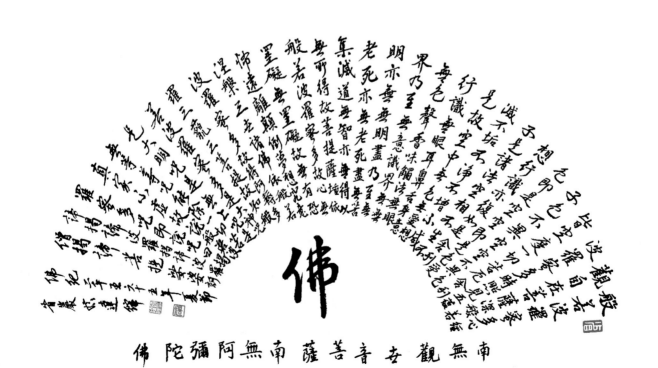

佛陀彌阿無南 薩菩音吾觀無南

부채_般若心經 반야심경

傳其載勅內受具部散陳五尺奉之
侍吳懷實賜施多靈本表謝手詔義
金銅香鑪高既持如應批師弘濟天

願之感達法施財信主符受如来衰
莊成因則所宜至也靈大印非禪無
義天嚴果上握先道師法慧超悟扵

多寶塔 碑 다보탑비

35 x 135cm 35 x 135cm

瑞坤擾或復其抱猛如繪事之筆偈

壁雅挐鳥盤有戰色勃選朝英之精

環祇偹冠虵獸容窮爽贊若乃開局

降伏矣心半錫龍衡或高帝選犎常

過為忽同行之躅傳名密象弘巖蕊

禪師抱玉飛祕精義觀開忍盡後悟

多寶塔碑 다보탑비

35 x 135cm

35 x 135cm

永和九年歲在癸丑暮春之初
會于會稽山陰之蘭亭脩稧事
也群賢畢至少長咸集此地有

崇山峻領茂林脩竹又有清流激
湍暎帶左右引以為流觴曲水
列坐其次雖無絲竹管弦盛一

蘭亭敍 난정서

35 x 135cm　　　　35 x 135cm

極視聽娛信可樂也夫人相與
俯仰一世或取諸懷抱悟言室
或寄所託放浪形骸外雖趣舍

觴詠之以暢叙幽情是日也
天朗氣清惠風和暢仰觀宇宙
大俯察品類之盛所遊目騁懷

蘭亭敍 난정서

35 x 135cm 35 x 135cm

萬殊靜躁同當其欣扵所遇輒
浮扵己快然自足不知老將至及
其所既惓情隨事遷感慨係矣

向之所欣俛仰閒爲陳迹猶不
能興懷況脩短隨化終期扵盡
古人死生亦大矣豈不痛哉每攬

蘭亭敍 난정서

35 x 135cm

35 x 135cm

昔人興感之由，若合一契，未嘗不臨文嗟悼，不能喻之於懷。固知一死生為虛誕，齊彭殤為妄作。後之視今，亦猶今之視昔。悲夫。故列叙時人，錄其所述。雖世殊事異，所以興懷，其致一也。後之攬者，亦將有感於斯文。

蘭亭敍 난정서

35 x 135cm　　35 x 135cm

고요히
홀로앉아서
자신의마음을
관찰 한다
성암신달재

靜坐觀心　정좌관심
고요히 홀로 앉아서 자신의 마음을 관찰한다

70 x 120cm

曾子曰吾日三省吾身爲人謀而不忠乎

与朋友交而不信乎傳不習乎

森庚子年花春節三省吾身省嚴挨連緯

三省吾身 삼성오신

거듭 자신의 행동이나 생각을 반성해 본다. 증자가 말씀하시기를

"나는 날마다 세 번 내 몸을 살피니. 사람을 위하여 일을 도모함에

충성스럽게 아니 했는가 벗과 더불어 사귀되 믿음을 잃지는 않았었던가

스승에게 배운 것을 익히지 아니 했는가" 이니라

60 x 135cm

輕財好施 경재호시
재물을 가벼이 여기지 말고, 베풀기를 좋아하라

博學篤志 박학독지
공부하여 덕을 닦으려고 뜻을 굳건히 함

35 x 135cm

35 x 135cm

陰德篤行

壬寅花春之節 省巖 揚連緯

陰德篤行 음덕독행

드러내지 않고 덕을 베풀고 진실하게 실천한다

萬物靜觀皆自得 四時佳興與人同 辛丑年仲秋之節 省巖 揚連緯

萬物靜觀 만물정관

만물을 조용히 바라보면 그 이치를 터득하게 된다

35 x 135cm 35 x 135cm

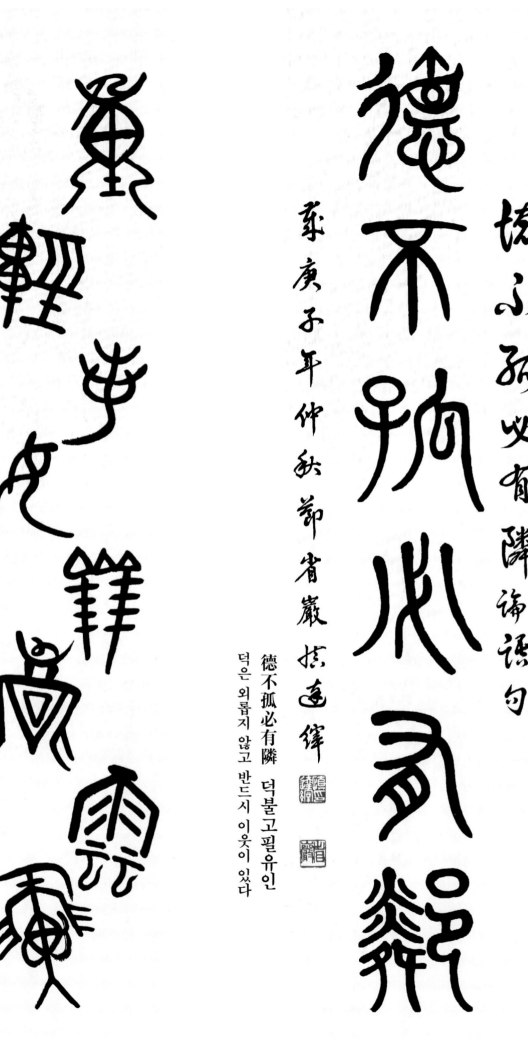

德不孤必有隣 덕불고필유린

庚子年仲秋節省巖揆連緯

덕은 외롭지 않고 반드시 이웃이 있다

重若崩雲 輕女碑翼 중악붕운 경여비익

辛丑年仲秋之節省巖揆連緯

무너지는 구름같이 묵직하고 뜻을 굳건히 한다

35 x 135cm　　　　　　35 x 135cm

積德苛程遠存仁後地寬色鳥雪山靜落花溪水香秋庭千峰月春風萬里

樂德忘賤樂道忙貧

錄淮南子詮言訓篇辛丑年花春節省巖挍連緯

清風高山流水皆有情

辛丑年仲秋之節省巖挍連緯

清風明月本無價　청풍명월본무가
高山流水皆有情　고산유수개유정
청풍명월은 값을 정할 수 없고
높은 산과 흐르는 물은 그 정이 다함이 없다

樂德忘賤 樂道忙貧　락덕망천 락도망빈
덕 쌓기를 즐기고 자신의 천함을 돌보지 않는다

35 x 135cm

35 x 135cm

錄明心寶鑑正己篇句 庚子仲秋節 省巖 愼遠燮

酒中不語眞君子 財上分明大丈夫 주중불어진군자 재상분명대장부

술 취한 뒤에 말이 없는 것은 참군자요 재물관계에 분명한 것은 대장부다

東 庚子仲夏節 泠井齋 省巖 愼遠燮

昔日東坡江上客 此鄉南極畵中仙 석일동파강상객 차향남극화중선

옛날 소동파는 강 위의 손님이 되고 이의 고향은 남극 그림 가운데 신선이라

35 x 135cm

35 x 135cm

右

身是西天無量佛 壽如南極老人星

東庚子立春節省巖愼遠緯

몸은 서천의 무량 불이고 목숨은 남극의 노인성과 같이 영원하다

身是西天無量佛 壽如南極老人星 신시서천무량불 수여남극노인성

35 x 135cm

左

梅湖陳澕詩
매호 진화 시

鳳城西畔萬條金 句引春愁作暝飲
無限狂風吹不斷 惹煙和雨到秋深

鳳城西畔甲午花春 省巖愼遠緯

봉성서반만조금 구인춘수작명음
무한광풍취불단 야연화우도추심

봉성 서쪽 밭둑에는 일만가지 금빛 버들 봄 근심 뮈어 매어 둔 그늘 이루었네
무한한 광풍은 끊임없이 불어 오고 연기와 비를 끌어 들이고 깊은 가을 이르렀네

35 x 135cm

（篆書 大字）

張顯光先生詩
辛丑花春節 省巖 抹 直 繹

探根譚

채근담

（篆書 大字）

警奇喜異者　無遠大之識
苦節獨行者　非恒久之操

경기희이자　무원대지식
고절독행자　비항구지조

기이한 것에 경탄하고 이상한 것에 마음을 빼앗기는 사람은 무릇 넓고 큰 식견을 키우기 어렵고
고절을 좋아 홀로만 나아가는 사람은 자신의 지조를 끝까지 지켜 내기 어려우니라

庚子年仲夏之節
省巖 抹 達 繹

35 x 135cm　　　　　　　　35 x 135cm

高樓 고누

書齊 서제

宮殿 궁전

鐘閣 종각

欲尊先謙　욕존선겸　존경을 받고자 하면 먼저 겸손해라

唯善爲寶　유선위보　오직 선을 보배로 여긴다

35 x 135cm

35 x 135cm

謙有德　勤無難

事父母盡孝　教子孫以禮　夫婦和而敬　兄弟湛而樂　昔年有狂客　號爾謫仙人

歲年不重來　一日難再晨　及時當勉勵　歲月不待人　丁酉仲夏省巖愼連煒

謙有德　勤無難　겸유덕 근무난

겸손하면 덕이 있고, 부지런하면 어려움이 없다

德崇業廣

東庚子仲夏之節省巖連煒

德崇業廣　덕숭업광

덕은 높이고 업은 넓혀라

35 x 135cm　　35 x 135cm

無藥可醫卿相壽
有錢難買子孫賢

庚子 新春
省巖

無藥可醫鄕相壽
有錢難買子孫賢
무약가의향상수
유전난매자손현
약이 가히 정승의 목숨을 고치지 못하고
돈이 있어도 어진 자손을 사기는 어렵다

禍福無門 惟人自召
善惡之報 如影隨形

禍福無門 惟人自召
善惡之報 如影隨形
화복무문 유인자소
선악지보 여영수형
화와 복은 문이 없고 오직 사람이 스스로 부르고
선악의 갚음은 그림자가 형상을 따름과 같다

35 x 135cm

35 x 135cm

一一紅林裏 廻溪復截巒
遙鐘沈雨寂 幽唄入雲寒

錄秋史詩 丙申仲夏節 省巖捄遠緯

秋史 金正喜 詩
추사 김정희 시

一一紅林裏 廻溪復截巒
遙鐘沈雨寂 幽唄入雲寒

일일홍림리 회계복절만
요종심우적 유패입운한

나무마다 붉게 단풍 든 숲 속에 돌아온 계류 다시 사 허리를 감도네
아득한 종소리 비에 잠겨 쓸쓸하고 그윽한 염불소리 구름속으로 사라지네

隨時靜錄古今事
盡日放懷天地間

隨時靜錄古今事
盡日放懷天地間

수시정록고금사
진일방회천지간

때를 따라서 고요히 고금의 일을 기록하고
날이 다하도록 마음을 천지 사이에 둔다.

庚子 新春 省巖

35 x 135cm

35 x 135cm

春水滿四澤夏雲多奇峰秋月揚明輝冬嶺秀孤松

庚子年芲春節 書巖捄遠緯

春水滿四澤 夏雲多奇峰　춘수만사택 하운다기봉
秋月揚明輝 冬嶺秀孤松　추월양명휘 동령수고송

봄물은 사방 못에 가득하고　여름 구름은 기이한 봉우리에 많구나
가을 달은 밝은 빛을 발하고　겨울 고개에는 외로운 소나무 빼어나다

35 x 135cm

庭對彼啼鳥何山早宿來 應知山中事杜鵑何日開

庚子立春節 書巖捄遠緯

庭樹坡啼鳥 何山早宿來　정수파제조 하산조숙래
應知山中事 杜鵑何日開　응지산중사 두견하일개

정원의 저 우는 새는 어느 산에서 자고 일찍 왔는가
정녕 사중의 일을 알 것이니 두견화가 어느 때에 피겠는고

35 x 135cm

嘉言集

가언집

事父母盡孝　教子孫以禮

夫婦和而敬兄弟湛而樂

庚子新春節　省巖柳遠綽

夫婦和而敬　兄弟湛而樂

事父母盡孝　教子孫以禮

부모를 섬기되 효를 다하고 자손을 가르치되 예로써 하라

부부는 화순하며 공경하고 형제는 재미있고 즐거워한다

사부모진효 교자손이례

부부화이경 형제감이락

宿山寺　申光漢

숙산사　신광한

少年常愛山家靜多在禪窓
讀古經白首偶然重到此佛
前依舊一燈青

庚子新春節　省巖柳遠綽

少年常愛山家靜　多在禪窓讀古經
百首偶然重到此　佛前依舊一燈青

소년상애산가정　다재선창독고경
백수우연중도차　불전의구일등청

젊어서 산을 사랑하여 오랫동안 절에서 글을 읽었네
늙어서 우연히 절을 다시 찾으니 지금도 등불이 켜 있네

부처님 앞에는

35 x 135cm　　　　　35 x 135cm

右

示子芳 林億齡
시자방 임억령

花看半開酒欻微醺 此中大
肖佳趣若至爛漫酕醄便成
惡境履盈滿者宜思之 肖巖

花看半開酒歡微醺 此中大有佳趣
若至爛漫酕醄 便成惡境 履盈滿者宜思之

꽃은 반만 피었을 때 보고 술은 조금만 취하도록 마시면 그 가운데 크게 아름다운 취미가 있다.
만일 꽃이 활짝 피고 술이 흠뻑 취하면 문득 재앙의 지경에 이르니
가득찬 곳에 있는 사람은 마땅히 이점을 생각할 지니라.

화간반개주음미 훈차중대유가취
약지란만모도 편성악경 리영만자의사지

肖巖

左

數山蜂遠趁人
點衣頻悑來滿袖清香在無
古寺門前又送春殘花隨雨

庚子年花辰節肖巖林遠緯

古寺門前又送春 殘花隨雨點衣頻
歸來滿袖清香在 無數山峰遠趁人

고사문전우송춘 잔화수우점의빈
귀래만수청향재 무수산봉원진인

절 앞에서 봄을 보내는데 비바람에 꽃 잎이 옷에 지네
옷자락에 젖어 있는 향기를 따라 무수한 산벌이 멀리 따라오네

35 x 135cm

35 x 135cm

왼쪽

相國酣眠日正高 門前刺紙已生毛
夢中若見周公聖 順問當年吐握勞

秋淨長湖碧玉流 荷花深處繫蘭舟
逢郎隔水投蓮子 被人知半日羞

秋淨長湖壁玉流 荷花深處繫蘭舟
逢郎隔水投蓮子 遙被人知半日羞

추쟁장호벽옥유 하화심처계난주
봉랑격수투연자 요피인지반일수

가을의 호수가 한결 맑게 흐르는데 연꽃 피어 있는 곳에 배를 매어 놓았네
임을 만나 물 너머로 연밥을 던지고 사람의 눈에 띄어 반나절이나 부끄러웠네

庚子花春節 省巖 遠緯

오른쪽

相國酣眠日正高門前刺紙已生毛
夢中若見周公聖 順問當年吐渥勞

상국감면일정고 문전자지기생모
몽중약견주공성 순문당년토악로

상공은 깊이 잠들었고 해가 중천에 떴는데 문 앞에 명함은 이미 오래 묵었구나
꿈 속에 옛날 주공을 만나면 그 당시 먹던 밥도 도록 놓고 나간 수고를 알겠는가

庚子年花春節 省巖

35 x 135cm 35 x 135cm

道經易鵝 李白
도경이아 이백

右軍本清真 瀟灑在風塵 山陰遇羽客 愛此好鵝賓
掃素寫道經 筆精妙入神 書罷籠鵝去 何曾別主人

우군본청진 소쇄재풍진 산음우우객 애차호아빈
소소사도경 필정묘입신 서파농아거 하증별주인

右軍本清真 瀟灑在風塵 山陰遇羽客 愛此好鵝賓
掃素寫道經 筆精妙入神 書罷籠鵝去 何曾別主人

우군은 본래 맑고 참되니 맑고 깨끗하게 속세에 있네
산음에서 우객을 만나니 이 거위 좋아하는 손님을 맞이하네
흰 비단 비질하여 도경을 배껴주니 필법의 정묘하기가 입신의 경지로다
글쓰기를 마치고 거위 조롱에 담아 떠나니 어찌 일찍이 주인과 작별하리

道經易鵝
書罷籠鵝去何曾別主人 李太白訪省巖

35 x 135cm

蒼香千里行人德萬年薰

積善堂前無限樂 長春花下有餘香 黃金千兩未爲貴 得人一語勝千金

辛丑年花耇之節省巖扶遠緯

花響千里行 人德萬年薰　화향천리행 인덕만년훈
꽃의 향기는 천리를 가지만 사람의 덕은 만년동안 향기롭다

仁義禮智康富德壽

仁者和義者成禮者位智者思人修之正德利用人地時厚生衣食佳 衣食佳則享壽富康德孝終命之五福庚子仲夏省巖扶遠緯

仁義禮智 康富德壽 인의예지 강부덕수
사람으로서 갖추어야 할 네 가지 마음가짐과 오복을 뜻함
어짊과 의로움과 예의와 지혜 그리고 건강과 부와 덕과 장수

35 x 135cm　　　　　35 x 135cm

積善之家必有餘慶

積善之家必有餘慶 積不善之家必有餘殃

錄周易坤篇辛丑年仲秋之節 省巖 扶直鐸

積善之家 必有餘慶 적선지가 필유여경
선을 쌓은 집안은 반드시 경사가 넘친다

爾始雖卑微終必昌大

黃金萬兩未為貴 得人一語勝千金 影浸綠水衣無濕 夢踏青山脚不苔

辛丑年仲秋之節 省巖 扶直鐸

爾始雖卑 微終必昌大 이시수비 미종필창대
네 시작은 미약했지만 그 끝은 창대 하리라

35 x 135cm

35 x 135cm

- 58 -

含道應物神超理得

影涇水衣無濕夢踏青山脚不苦五倫之中有至行

庚子仲夏 節省巖拔達緯

含道應物 神超理得 함도응물 신초이득

도를 품고 사물을 대하여 정신을 초연하게 하여 이치를 얻는다

花石亭 栗谷 李珥
화석정 율곡 이이

林亭秋已晚 騷客意無窮 遠水連天碧 霜楓向日紅 山吐孤輪月 江含萬里風 塞鴻何處去 聲斷暮雲中

山吐孤輪月 江含萬里風

花石亭 李栗谷 詩 庚子仲友節 省巖拔達緯

山吐孤輪月 江含萬里風
산토 고륜월 강함만리풍

산이 외로운 수레바퀴 같은 달을 토하고
강은 만리에 닿은 바람을 머금는가

35 x 135cm

35 x 135cm

長春華下有餘香
積善堂前無限樂

東 庚子季仲夏之節 省巖朴連緯

長春華下有餘香　장춘화하유여향
積善堂前無限樂　적선당전무한락

긴봄 꽃 아래에는 향기가 남아 있고
착한 일을 많이 한 집 앞에는 즐거움이 한이 없네

探根譚
채근담

念頭暗昧白日下生厲鬼
心體光明暗室中有青天

庚子年初夏之節 省巖朴連緯

心體光明暗室中有青天　심체광명암 실중유청천
念頭暗昧白日下生厲魂　염두암매백 일하생려혼

마음 바탕이 밝으면 어두운 방 안에도 푸른 하늘이 있으며,
생각하는 모리가 어두우면 대낮에도 도깨비가 나타난다

35 x 135cm 35 x 135cm

(오른쪽 작품)

五老峰 李白 詩
오로봉 이백 시

五老峯爲筆 三湘作硯池
青天一張紙 寫我腹中詩

錄李白詩 辛丑年仲秋節省巖拔連緯

五老峰爲筆 三湘作硯池 오로봉위필 삼상작연지
天青一張紙 寫我腹中詩 천청일장지 사아복중시

오로봉으로 붓을 삼고 삼상가의 물을 먹물 갈아
푸른 하늘 한 장 종이에 나의 시를 쓰노라

35 x 135cm

(왼쪽 작품)

春興 鄭夢周
춘흥 정몽주

春雨細不滴 夜中微有聲
雪盡南溪漲 草芽多少生

春興鄭夢周先生詩 辛丑仲夏ㄹ節省巖拔連緯

春雨細不滴 夜中微有聲 춘우세부적 야중미유성
雪盡南溪漲 草芽多小生 설진남계창 초아다소생

봄비 가늘어 방울지지 않더니 밤이 되니 작은 소리 들리네
눈 녹아 남쪽 시냇물이 불어나니 풀 싹은 얼마나 돋아났을까

35 x 135cm

- 61 -

雲山吟 安鼎福
운산음 안정복

白雲有起滅 青山無改時
變遷非所貴 特立斯爲奇

雲山吟 辛丑年仲秋節 省巖挸連緯

白雲有起滅 靑山無改時 백운유기멸 청산무개시
變遷非所貴 特立斯爲奇 변천비소귀 특립사위기

흰 구름은 일어났다 사라졌다 하지만 푸른 산의 모습은 변함이 없네
이리저리 변하는 건 좋은 게 아니다 우뚝한 그 모습이 아름답고 기이하구나

受刑詩 成三問
수형시 성삼문

擊鼓催人命 回頭日欲斜
黃泉無一店 今夜宿誰家

受刑詩成三問 辛丑仲秋節 省巖挸連緯

擊鼓催人命 回頭日欲斜 격고휴인명 회두일욕사
黃泉無一店 今夜宿誰家 황천무일점 금야숙수가

북소리 둥둥둥 사람의 목숨 재촉하는데 고개 돌려보니 해는 이미 기울었네
황천길엔 주막도 하나 없을 터인데 오늘 밤은 누구 집에 쉬어나 갈까

35 x 135cm

35 x 135cm

山居 李仁老
산거 이인로

春去花猶在
杜鵑啼白晝
李仁老詩山房 辛丑年仲秋之節 省巖林連緯

春去花猶在 天晴谷自陰 춘거화유재 천청곡자음
杜鵑啼白晝 始覺卜居深 두견제백주 시각복거심

봄은 가도 꽃은 아직 피어 있네 해가 떠도 골짝은 어둡네
소쩍새 한 낮에도 울고 이제사 깊은 산골임을 알았네

楞嚴經句
능엄경 구

眞性有爲空
無爲無起滅
楞嚴經句 辛丑年仲秋之節 省巖林連緯

眞性有爲空 緣生故如幻 진성유위공 연생고여환
無爲無氣滅 不實如空華 무위무기멸 불실여공화

진성에 유위가 공하건만 인연으로 생긴 고로 환과 같으며
무위는 기멸함이 없어서 진실하지 못함이 허공 꽃과 같으니라

35 x 135cm

35 x 135cm

諸惡莫作 眾善奉行 自淨其心 是諸佛教

庚子立夏之節 省巖 撰達緯

諸惡莫作 眾善奉行 제악막작 중선봉행
自淨其心 是諸佛教 자정기심 시제불교

모든 악을 짓지 말고 중생에게 착하게 봉행하라
스스로 그 마음을 맑게 하라 이것이 모두 부처님의 가르침이다

35 x 135cm

藝術之道 德行爲先 赤子登嶺 豎子登肩

庚子年仲夏之節 省巖 撰達緯

藝術之道德行爲先 예술지도덕행위선
赤子登嶺豎子登肩 적자등령수자등견

35 x 135cm

奉先思孝接下思恭
視遠惟明聽德惟聰

書經句庚子年夏至節省巖揆達緯

奉先思孝 接下思恭　봉선사효 접하사공
視遠惟明 聽德惟聰　시원유명 청덕유총

선조를 받들 때는 효를 생각하고 아랫사람을 대할 때는 공경할 것을 생각하며
먼 장래의 일을 내다 볼 때는 밝게 볼 것이며 유덕자의 충언은 총명하게 들어야 한다

35 x 135cm

讀書不見聖賢爲鉛槧傭
居官不愛子民爲衣冠盜

菜根譚辛丑年仲夏之節省巖揆達緯

讀書不見聖 賢爲鉛槧傭　독서불견성 현위연참용
居官不愛子 民爲衣冠盜　거관불애자 민위의관도

글을 읽으면서도 성현을 보지 못한다면 이는 글을 배끼기만 하는 필생이요
벼슬자리에 있으면서도 백성을 사랑하지 않는다면 이는 관복을 입은 도둑일 뿐이다

35 x 135cm

李夢龍 詩
이몽룡 시

金樽美酒千人血
玉盤佳肴萬姓膏
燭淚落時民淚落
歌聲高處怨聲高

金樽美酒千人血 玉盤佳肴萬姓膏
燭淚落時民淚落 歌聲高處怨聲高

春香傳 李夢龍 詩
庚子年仲夏之節 書巖

금준미주천인혈 옥반가효만성고
촉루낙시민루낙 가성고처원성고

금독의 아름다운 술은 천인이 피요, 옥 쟁반 위 아름다운 안주는 만인의 기름이요
녹아 내리는 초는 만 백성의 눈물이요, 노래소리 높은 곳에 원성도 높더라

李奎報 詩
이규보 시

昔年宮洞日相隨
童稚情親處有誰
官路窮通曾信命
聖朝遷擢逢時

昔年宮洞日相隨 童稚情親處有誰
官路窮通曾信命 聖朝遷擢逢時

庚子孟陽宵巖批遠緯

석년궁동일상수 동치정친처유수
관로궁통정신명 성조천탁정봉시

옛날 궁동에서 날마다 같이 다닐 때 어려서부터 친한 정누가 또 있느냐
벼슬길의 궁통을 운명에 맡겼더니 성조의 발탁이 바로 때를 만났다

35 x 135cm

35 x 135cm

山行留客 張旭

山光物態弄春暉
莫爲輕陰便擬歸
色入雲深沾衣

山行留客 庚子花春省巖

山光物態弄春暉 莫爲輕陰便衛歸　山光物態弄春暉 莫위경음편위귀
縱使晴明無雨色 入雲深處亦沾衣　총사청명무우색 입운심처역첨의

산 빛과 물 태가 봄볕을 희롱해도 흐린 날 개어지는 마오
맑게 개어 빗 기운은 없다고 하나 구름 속 깊은 곳엔 옷이 젖나니

梅月堂 詩

凍雲和雪抹重峰
昨夜風點點落時煩
恩聲作撲飛蟲

錄梅月堂先生詩 庚子孟陽省巖

凍雲和雪抹重峰 滿樹梅華昨夜風
點点落時煩我身 打恩聲作撲飛蟲

동운화설말중봉 만수매화작야풍
점점락시번아신 타총성작복비충

흰구름 눈과 섞여 중봉을 덮었는데 나무에 가득한 매화꽃은 간밤에 피었네
한점 두점 떨어질 때 내 귀를 번거롭게 하니 창문을 두드리는 소리 나는 벌레 소리와 같네

35 x 135cm　　　35 x 135cm

雨渴長堤草色多 送君南浦動悲歌
大同江水何時盡 別淚年年添綠波
鄭知常詩 大同江
辛丑仲秋節 省巖 掋違緯

대동강물이 마르겠는가 이별하는 눈물이 뿌려지는데
비가 게니 언덕에 풀이 파랗구나 임을 남포에 보내니 슬픈 노래뿐
大同江水何時盡 別淚年年添綠波
대동강수하시진 별루년년첨록파
雨渴長堤草色多 送君南浦動悲歌
우갈장제초색다 송군남포동비가

處獨居閑絕往還 只呼明月照孤寒
憑君莫問生涯事 萬頃煙波數疊山
寒暄堂庚子花春節省巖

홀로 한가하게 왕래를 끊고 살아가니 단지 밝은 달을 보며 가난을 달래네
그대여 세상일을 묻지 마오. 안개 속 깊은 산속에 사는 나이니.
處獨居閑絕往還 只呼明月照孤寒
처독거한절왕환 지호명월조고한
憑君莫問生涯事 萬頃煙波數疊山
빙군막문생애사 만경연파수첩산

35 x 135cm 35 x 135cm

- 68 -

震默大師 詩
진묵댓사 시

天衾地席山爲枕月燭雲屏
海作樽大醉居然仍起舞卻
嫌長袖掛崑崙

天衾地席山爲枕 月燭雲屏海作樽
大醉居然仍起舞 卻嫌長袖掛崑崙

震黙師禪詩庚子年夏至節
省巖柭達緯

천금지석산위침 월촉운병해작준
대취거연잉기무 각혐장수괘곤륜

하늘은 이불 땅은 자리 산을 베게 삼고 달은 촛불 구름은 병풍 바다는 술 독 삼아

크게 취해 거연히 일어나 춤을 추려니 긴 소매자락 곤륜산에 걸릴까 저어하노라

35 x 135cm

法性偈 義湘大師
법성게 의상대사

法性圓融無二相 諸法不動本來寂
無名無相絶一切 證智所知非餘境
真性甚深極微妙 不守自性隨緣成
一中一切多中一 一即一切多即一
一微塵中含十方 一切塵中亦如是
無量遠劫即一念 一念即是無量劫
九世十世互相即 仍不雜亂隔別成
初發心時便正覺 生死涅槃常共和
理事冥然無分別 十佛普賢大人境
能仁海印三昧中 繁出如意不思議
雨寶益生滿虛空 眾生隨器得利益
是故行者還本際 叵息妄想必不得
無緣善巧捉如意 歸家隨分得資糧
以陀羅尼無盡寶 莊嚴法界實寶殿
窮坐實際中道床 舊來不動名為佛

佛紀二五六五年辛丑仲秋之節 省巖合掌

37 x 138cm

智亦無得以無所得故菩
提薩埵依般若波羅蜜多
故心無罣礙無罣礙故無
有恐怖遠離顛倒夢想究
竟涅槃三世諸佛依般若
波羅蜜多故得阿耨多羅
三藐三菩提故知般若波
羅蜜多是大神呪是大明
呪是無上呪是無等等呪
能除一切苦真實不虛故
說般若波羅蜜多呪即說
呪曰揭諦揭諦波羅揭諦
波羅僧揭諦菩提娑婆訶
佛紀二千五百六十二年戊戌夏
省巖悊遠鐸

般若心經　반야심경　　　37 x 138cm

歸去來兮請息交以絕遊世
與我而相遺復駕言兮焉求
悅親戚之情話樂琴書以消
憂農人告余以春及將有事于西
疇或命巾車或棹孤舟而經
既窈窕以尋壑亦崎嶇而
木欣欣以向榮泉涓涓而
始流羨萬物之得時感吾
業行休已矣乎寓形宇內復
幾時曷不委心任去留胡為
于遑遑欲何之富貴非吾願
帝鄉不可期懷良辰以孤往
或植杖而耘耔登東皋以舒
嘯臨清流而賦詩聊乘化以
歸盡樂夫天命復奚疑
陶淵明詩戊戌年仲夏節
省巖悊遠鐸

歸去來辭　귀거래사　　　37 x 138cm

摩訶般若波羅蜜多心經

觀自在菩薩行深般若波羅蜜多時照見五蘊皆空度一切苦厄舍利子色不異空空不異色色即是空空即是色受想行識亦復如是舍利子是諸法空相不生不滅不垢不淨不增不減是故空中無色無受想行識無眼耳鼻舌身意無色聲香味觸法無眼界乃至無意識界無無明亦無無明盡乃至無老死亦無老死盡無苦集滅道無

歸去來兮田園將蕪胡不歸既自以心為形役奚惆悵而獨悲悟已往之不諫知來者之可追實迷途其未遠覺今是而昨非舟遙遙以輕颺風飄飄而吹衣問征夫以前路恨晨光之熹微乃瞻衡宇載欣載奔僮僕歡迎稚子候門三逕就荒松菊猶存攜幼入室有酒盈樽引壺觴以自酌眄庭柯以怡顏倚南窗以寄傲審容膝之易安園日涉以成趣門雖設而常關策扶老以流憩時矯首而遐觀雲無心以出岫鳥倦飛而知還景翳翳以將入撫孤松而盤桓

歸去來辭　陶淵明　귀거래사

70 x 138cm

摩訶般若波羅蜜多心經

觀自在菩薩 行深般若波羅蜜多時 照見五蘊皆空 度一切苦厄 舍利子 色不異空 空不異色 色即是空 空即是色 受想行識 亦復如是 舍利子 是諸法空相 不生不滅 不垢不淨 不增不減 是故空中無色 無受想行識 無眼耳鼻舌身意 無色聲香味觸法 無眼界 乃至無意識界 無無明 亦無無明盡 乃至無老死 亦無老死盡 無苦集滅道 無智亦無得 以無所得故 菩提薩埵 依般若波羅蜜多 故心無罣礙 無罣礙故 無有恐怖 遠離顛倒夢想 究竟涅槃 三世諸佛 依般若波羅蜜多 故得阿耨多羅三藐三菩提 故知般若波羅蜜多 是大神咒 是大明咒 是無上咒 是無等等咒 能除一切苦 真實不虛 故說般若波羅蜜多咒 即說咒曰 揭諦揭諦 波羅揭諦 波羅僧揭諦 菩提薩婆訶

般若心經 旵

佛紀二千五百文十二年戊戌花春節嶺南悟遠鋒合掌

57 x 135cm

摩訶般若波羅蜜多心經

觀自在菩薩　行深般若波羅蜜多時　照見五蘊皆空　度一切苦厄　舍利子　色不異空　空不異色　色即是空　空即是色　受想行識　亦復如是　舍利子　是諸法空相　不生不滅　不垢不淨　不增不減　是故空中無色　無受想行識　無眼耳鼻舌身意　無色聲香味觸法　無眼界　乃至無意識界　無無明　亦無無明盡　乃至無老死　亦無老死盡　無苦集滅道　無智亦無得　以無所得故　菩提薩埵　依般若波羅蜜多故　心無罣礙　無罣礙故　無有恐怖　遠離顛倒夢想　究竟涅槃　三世諸佛　依般若波羅蜜多故　得阿耨多羅三藐三菩提　故知般若波羅蜜多　是大神咒　是大明咒　是無上咒　是無等等咒　能除一切苦　真實不虛　故說般若波羅蜜多咒　即說咒曰　揭諦揭諦　波羅揭諦　波羅僧揭諦　菩提薩婆訶

佛紀二千六百六十一年丁酉仲秋節　省巖 林在絟

般若心經　지도

43 x 70cm

南海는 希望에 찬 理想의바다 青春의꿈은멀다 水平線너머

손잡고떠나가던 大世와 仇涞東南亞어느곳에 닻을내렸나

南海는제 힘뻗낼 開拓의바다 多島海돌아나면 波濤가높다

張保皐 清海大使 貿易의王者 한팔로東亞 天地흔들더니라

南海는번쩍이는 勝利의바다 忠武公盟誓하던울도寒山島

동짓달열아흐레바람찬새벽 오늘은이民族의 復活節이다

노산이은상님의시 남해를쓰다 선암시달제

이은상 남해

70 x 135cm

讀書循理 勤儉和順

책을 가까이하고 글을 읽는 것은 집을 일으키는 근본이요 하늘의 이치에 따라 행동하는 것은 집을 잘보존하는 근본이요 근면하고 검소한 생활을 하는 것은 집을 잘다스리는 근본이요 화목하고 순종하는 것은 집안을 편안하게 하는 근본이라

청암쓰다

독서순리 명심보감 입교편

70 x 74cm

피할수 없으면 즐겨라 가질수 없으면 잊어라 내것이 아니면 버려라

청암 신달자 이천이십년 가을

피할 수 없으면 즐거라

35 x 68cm

35 x 35cm

꽃은 무슨일로 피면서 수이 지고
풀은 어이하여 푸르는듯 누르나니
아마도 변치 아니할손 바위뿐인가 하노라

고산 윤선도님의 시 무술년 가을 청암 신달재

윤선도 오우가 바위

35 x 68cm

내 벗이 몇이나 하니 수석과 송죽이라
동산에 달오르니 더욱 반갑고야 두어
라 다섯밖에 또 더하여 무엇하리

윤선도님의 시 경자년 초가을 청암 신달재

윤선도 오우가 벗

35 x 68cm

나무도 아닌것이 풀도 아닌것이 곧기
는 뉘시기며 속은 어이 비었는가 저렇
고 사시에 푸르르니 그를좋아 하노라

손혁재 시 무술년 가을 청암 신달재

손혁재 대나무

35 x 68cm

능라도 휘감돌아 푸른 대동강 큰물결 일어나기 몇 번이더냐 정든벗 남북으로 흩어졌는데 저 달만 청류벽에 무심히 떴네

이은상 시 대동강을 쓰다 청암 신달제

이은상 대동강

35 x 135cm

나 보기가 역겨워 가실 때에는 말없이 고이 보내 드리우리다 영변에 약산 진달래꽃 아름 따다 가실 길에 뿌리우리다 가시는 걸음 걸음 놓인 그 꽃을 사뿐히 즈려밟고 가시옵소서 나 보기가 역겨워 가실 때에는 죽어도 아니 눈물 흘리우리다

김소월 시 진달래꽃 청암 신달제

김소월 진달래꽃

35 x 135cm

아름답고
예쁜 모습은
눈에 남고
멋진 말은
귀에 남지만
따뜻한 베풂은
가슴에 남는다

좋은 글에서 베풂

좋은글에서 청암

35 x 52cm

남에게
은혜를
베풀었거든
생각하지 말고
남의 은혜를
입었거든
잊지를 마라

채근담에서

채근담에서 청암

35 x 52cm

작은 것이 높이
떠서 만물을
다 비취니
밤중에 광명이
너만 한 이 또
있느냐 보고도
말 아니 하나니
내 벗인가
하노라

윤선도 오우가 달

윤선도시경자년가을 청암

35 x 68cm

자신의 허물을
보는 것은
지혜요
남의 허물을
지나쳐
버리는 것은
덕이니라

좋은 글에서 쓰 청암

좋은 글에서 허물

35 x 52cm

지혜로운
사람은
강황하는
일이 없고
어진 사람은
근심하는
일이 없고
용기 있는
사람은
두려워하는
일이 없다

청암 신갈재 쓰다

맹자 명언

35 x 68cm

강나루 건너서
밀밭 길을
구름에 달 가듯이
가는 나그네
길은 외줄기
남도 삼백리
술익는 마을마다
타는 저녁 놀
구름에 달 가듯이
가는 나그네

박목월 시 나그네

청암 신달재

박목월 나그네

40 x 70cm

青山은
내 뜻이요
綠水는
임의 정

綠水 흘러 간들
青山이야
변할손가

綠水도 青山을
못잇어 울어
예어 가는고

경자여름 청암

황진이 청구영언

80 x 35cm

꽃은 무슨일로 피면서 쉬이 지고 풀은
어이하여 푸르는듯 누르나니 아마도
변하지 아니할손 바위뿐인가 하노라

고산 윤선도시 을미년초가을 청암신달재

윤선도 오우가 바위

35 x 82cm

생각은 행동을 만들고
행동은 버릇을 만들고
버릇은 성품을 만들고
성품은 운명을 만든다

이천이십년 초여름 성암 신달재

서양 명언

35 x 70cm

- 81 -

남한산둘 아울라 현절사뜰에 삼학사충
혼그쳐이마숙일께서 장래 바람결에 피
믈은소리굴세화뭉치어라 힘을기르라

노산이은상시남한산을쓰다 이천이년여름 청암

이은상 남한산

35 x 90cm

청산은나를보고 말없이살라하고 창공은나를
보고 티없이살라하네 사랑도벗어놓고 미움도
벗어놓고 믈같이바람같이 살다가가라하네

병신년나옹선사의시적구 청암신길재

나옹선사 청산가

35 x 135cm

죽는 날까지 하늘을 우러러 한 점 부끄럼이 없기를
잎새에 이는 바람에도 나는 괴로워했다
별을 노래하는 마음으로 모든 죽어가는 것을 사랑해야지
그리고 나한테 주어진 길을 걸어가야겠다
오늘 밤에도 별이 바람에 스치운다

윤동주님의 시 이천이십년 가을 청암신달채

윤동주 서시

나 하나 꽃 피어 풀밭이 달라지겠냐고 말하지 말아라
네가 꽃 피고 나도 꽃 피면 결국 온 꽃밭이 되는 것 아니겠느냐

나 하나 물 들어 산이 달라지겠느냐고 말하지 말아라
너도 물 들고 나도 물 들면 결국 온 산이 활활 타오르는 것 아니겠느냐

정우영 가을에 조동화님의 시를 쓰다 청암신달채

조동화 나하나 꽃피어

35 x 135cm

35 x 135cm

- 83 -

一家讓一國興讓一人貪戾一國作亂其幾如此此謂一言僨事一人定國堯舜帥天下以仁而
民從之桀紂帥天下以暴而民從之其所令反其所好而民不從是故君子有諸己而後求諸人
無諸己而後非諸人所藏乎身不恕而能喻諸人者未之有也故治國在齊其家詩云桃之夭夭
其葉蓁蓁之子于歸宜其家人宜其家人而後可以教國人詩云宜兄宜弟宜兄宜弟而後可以
教國人詩云其儀不忒正是四國其為父子兄弟足法而後民法之也此謂治國在齊其家詩云
平天下在治其國者上老老而民興孝上長長而民興弟上恤孤而民不倍是以君子有絜矩之
道也所惡於上毋以使下所惡於下毋以事上所惡於前毋以先後所惡於後毋以從前所惡於
右毋以交於左所惡於左毋以交於右此之謂絜矩之道詩云樂只君子民之父母民之所好好

之民之所惡惡之此之謂民之父母詩云節彼南山維石巖巖赫赫師尹民具爾瞻有國者不可
以不慎辟則為天下僇矣詩云殷之未喪師克配上帝儀監于殷峻命不易道得眾則得國失眾
則失國是故君子先慎乎德有德此有人有人此有土有土此有財有財此有用德者本也財者
末也外本內末爭民施奪是故財聚則民散財散則民聚是故言悖而出者亦悖而入貨悖而入
者亦悖而出康誥曰惟命不于常道善則得之不善則失之矣楚書曰楚國無以為寶惟善以為
寶舅犯曰亡人無以為寶仁親以為寶秦誓曰若有一个臣斷斷兮無他技其心休休焉其如有
容焉人之有技若己有之人之彥聖其心好之不啻若自其口出寔能容之以能保我子孫黎民
尚亦有利哉人之有技娼疾以惡之人之彥聖而違之俾不通寔不能容以不能保我子孫黎民

亦曰殆哉唯仁人放流之迸諸四夷不與同中國此謂唯仁人為能愛人能惡人見賢而不能舉
舉而不能先命也見不善而不能退退而不能遠過也好人之所惡惡人之所好是謂拂人之性
菑必逮夫身是故君子有大道必忠信以得之驕泰以失之生財有大道生之者眾食之者寡為
之者疾用之者舒則財恒足矣仁者以財發身不仁者以身發財未有上好仁而下不好義者也
未有好義其事不終者也未有府庫財非其財者也孟獻子曰畜馬乘不察於雞豚伐冰之家不
畜牛羊百乘之家不畜聚斂之臣與其有聚斂之臣寧有盜臣此謂國不以利為利以義為利也
長國家而務財用者必自小人矣彼為善之小人之使為國家菑害並至雖有善者亦無如之何
矣此謂國不以利為利以義為利也　西紀二〇十一年辛卯立夏省嚴慎遵繪

大學之道在明明德在新民在止於至善知止而后有定定而后能靜靜而后能安安而后能慮慮而后能得物有本末事有終始知所先後則近道矣古之欲明明德於天下者先治其國欲治其國者先齊其家欲齊其家者先修其身欲修其身者先正其心欲正其心者先誠其意欲誠其意者先致其知致知在格物物格而后知至知至而后意誠意誠而后心正心正而后身修身修而后家齊家齊而后國治國治而后天下平自天子以至於庶人壹是皆以修身為本其本亂而末治者否矣其所厚者薄而其所薄者厚未之有也康誥曰克明德太甲曰顧諟天之明命帝典曰克明峻德皆自明也湯之盤銘曰苟日新日日新又日新康誥曰作新民詩曰周雖舊邦其命維新是故君子無所不用其極詩云邦畿千里惟民所止詩云緡蠻黃鳥止于丘隅子曰於止知

其所止可以人而不如鳥乎詩云穆穆文王於緝熙敬止為人君止於仁為人臣止於敬為人子止於孝為人父止於慈與國人交止於信詩云瞻彼淇澳菉竹猗猗有斐君子如切如磋如琢如磨瑟兮僩兮赫兮喧兮有斐君子終不可諠兮如切如磋者道學也如琢如磨者自修也瑟兮僩兮者恂慄也赫兮喧兮者威儀也有斐君子終不可諠兮者道盛德至善民之不能忘也詩云於戲前王不忘君子賢其賢而親其親小人樂其樂而利其利此以沒世不忘也子曰聽訟吾猶人也必也使無訟乎無情者不得盡其辭大畏民志此謂知本此謂知之至也所謂誠其意者毋自欺也如惡惡臭如好好色此之謂自謙故君子必慎其獨也小人閒居為不善無所不至見君子而后厭然揜其不善而著其善人之視己如見其肺肝然則何益矣此謂誠於中形於

外故君子必慎其獨也曾子曰十目所視十手所指其嚴乎富潤屋德潤身心廣體胖故君子必誠其意所謂修身在正其心者身有所忿懥則不得其正有所恐懼則不得其正有所好樂則不得其正有所憂患則不得其正心不在焉視而不見聽而不聞食而不知其味此謂修身在正其心所謂齊其家在修其身者人之其所親愛而辟焉之其所賤惡而辟焉之其所畏敬而辟焉之其所哀矜而辟焉之其所敖惰而辟焉故好而知其惡惡而知其美者天下鮮矣故諺有之曰人莫知其子之惡莫知其苗之碩此謂身不修不可以齊其家所謂治國必先齊其家者其家不可教而能教人者無之故君子不出家而成教於國孝者所以事君也弟者所以事長也慈者所以使眾也康誥曰如保赤子心誠求之雖不中不遠矣未有學養子而后嫁者也一家仁一國興仁

大學 대학 6폭 병풍　35 x 135cm

無得以無所得故菩提薩埵依
般若波羅蜜多故心無罣礙無
罣礙故無有恐怖遠離顛倒夢

想究竟涅槃三世諸佛依般若
波羅蜜多故得阿耨多羅三藐
三菩提故知般若波羅蜜多是

大神咒是大明咒是無上咒是
無等等咒能除一切苦真實不
虛故說般若波羅蜜多咒即說

呪曰揭諦揭諦波羅揭諦
波羅僧揭諦菩提娑婆訶

佛紀二千五百五十七年癸巳元月香巖悟達錦謹書

摩訶般若波羅蜜多心経

觀自在菩薩行深般若波羅蜜

多時照見五蘊皆空度一切苦

厄舍利子色不異空空不異色

色即是空空即是色受想行識

亦復如是舍利子是諸法空相

不生不滅不垢不淨不增不減

是故空中無色無受想行識無

眼耳鼻舌身意無色聲香味觸

法無眼界乃至無意識界無

明亦無無明盡乃至無老死亦

無老死盡無苦集滅道無智亦

般若心經(行書) 반야심경 8폭 병풍　　35 x 135cm

請息交以絕游世與我而相遺復駕言
兮焉求悅親戚之情話樂琴書以消憂
農人告余以春及將有事于西疇或命

巾車或棹孤舟既窈窕以尋壑亦崎嶇
而經丘木欣欣以向榮泉涓涓而始流
善萬物之得時感吾生之行休已矣乎

寓形宇內復幾時曷不委心任去留胡
爲乎遑遑欲何之富貴非吾願帝鄉不
可期懷良辰以孤往或植杖而耘耔登

東皋以舒嘯臨清流而賦詩聊乘化以
歸盡樂夫天命復奚疑

歸去來辭陶淵明詩庚子仲夏節省巖桗達緯

歸去来兮田園將蕪胡不歸既自以心
為形役奚惆悵而獨悲悟已往之不諫
知来者之可追實迷途其未遠覺今是
而昨非舟遙遙以輕颺風飄飄而吹衣
問征夫以前路恨晨光之喜微乃瞻衡
宇載欣載奔奚僮僕歡迎稚子候門三逕
就荒松菊猶存攜幼入室有酒盈罇引
壺觴以自酌眄庭柯以怡顏倚南窓以
寄傲審容膝之易安園日涉以成趣門
雖說而常關策扶老以流憩時矯首而
邈觀雲無心以出岫鳥倦飛而知還景
醫醫以將入撫孤松而盤桓歸去来兮

歸去來辭 귀거래사 8폭 병풍　35 x 135cm

萬殊靜躁同當其欣於所遇暫
得於己快然自足不知老將至及
其所既惓情隨事遷感慨係矣
向之所欣俛仰之間為陳迹猶不
能興懷況備短隨化終期於盡
古人死生亦大矣不痛哉每覽
昔人興感由若合契未嘗臨文
嗟悼不能喻於懷固知死生為
虛誕齊彭殤為妄作後視今亦
視昔悲夫故列敘時人錄其所
述難世殊事異所興懷其致也
後攬者將有感於斯文

崇文印戊戌友
省嚴愻連繪

- 90 -

永和九年歲在癸丑暮春之初
會于會稽山陰之蘭亭脩稧事
也羣賢畢至少長咸集此地有
崇山峻領茂林脩竹又有清流激
湍暎帶左右引以為流觴曲水
列坐其次雖無絲竹管弦盛一
觴詠二以暢叙幽情是日也
天朗氣清惠風和暢仰觀宇宙
俯大察品類之盛所遊目騁懷
極視聽娛信可樂也夫人相與
俯仰一世或取諸懷抱悟言室
或寄所託放浪形骸外雖趣舍

蘭亭敍 난정서 8폭 병풍　35 x 135cm

以無所得故菩提薩埵依
般若波羅蜜多故心無罣
礙無罣礙故無有恐怖遠
離顛倒夢想究竟涅槃三
世諸佛依般若波羅蜜多
故得阿耨多羅三藐三菩
提故知般若波羅蜜多是
大神咒是大明咒是無上
咒是無等等咒能除一切
苦真實不虛故說般若波
羅蜜多咒即說咒曰揭諦
揭諦波羅揭諦波羅僧揭
諦菩提薩婆訶

佛紀二千五百六十二年仲秋節普巖抄選錄

_ 92 _

摩訶般若波羅蜜多心經 觀自在菩薩 行深般若波羅蜜多時 照見五蘊皆空 度一切苦厄 舍利子 色不異空 空不異色 色即是空 空即是色 受想行識 亦復如是 舍利子 是諸法空相 不生不滅 不垢不淨 不增不減 是故空中無色 無受想行識 無眼耳鼻舌身意 無色聲香味觸法 無眼界 乃至無意識界 無無明 亦無無明盡 乃至無老死 亦無老死盡 無苦集滅道

般若心經(篆書) 반야심경 6폭 병풍　35 x 135cm

春水滿四澤夏雲多奇峯

秋月揚明輝冬嶺秀孤松

踏雪野中去不須胡亂行

今日我行跡遂作後人程

事父母盡孝教子孫以禮

夫婦和而敬兄弟湛而樂

夜深君不來鳥宿千山靜

松月照花林蒲真紅緣影

戊戌年花春節省嚴慎遠緯

旅夢嘶鳥喚歸思繞春樹
落花蒲空山何憂故鄉路

咸丰不重來一日難再晨
及時當勉勵歲月不待人

庭樹波嘶鳥何山早宿來
應知山中事杜鵑何日開

花香千里行人德萬丰薰
新意春草夢生色雨後花

五言絶句 오언절구 8폭 병풍　35 x 135cm

無得以無所得故菩提薩埵依
般若波羅蜜多故心無罣礙無
罣礙故無有恐怖遠離顛倒夢
想究竟涅槃三世諸佛依般若
波羅蜜多故得阿耨多羅三藐
三菩提故知般若波羅蜜多是
大神呪是大明呪是無上呪是
無等等呪能除一切苦真實不
虛故說般若波羅蜜多呪即說
呪曰揭諦揭諦波羅揭諦波羅
僧揭諦菩提娑婆訶

佛紀二千五百六十四年庚子四月花垂節省嚴梵遠偉

摩訶般若波羅蜜多心經

觀自在菩薩行深般若波羅蜜

多時照見五蘊皆空度一切苦

厄舍利子色不異空不異色

色即是空空即是色受想行識

亦復如是舍利子是諸法空相

不生不滅不垢不淨不增不減

是故空中無色無受想行識無

眼耳鼻舌身意無色聲香味觸

法無眼界乃至無意識界無

明亦無無明盡乃至無老死亦

無老死盡無苦集滅道無智亦

般若心經(隸書) 반야심경 8폭 병풍　　　35 x 135cm

능라도휘감돌아푸른대동강큰물결일
어나기몇번이더냐정든벗남북으로흘
어졌는데저달만청류벽에무심히떴네

산한점감고둘러퍼진들판에강한줄길
게흘려학을날리고돛단배바람태워오
르내리기그림만여겼더니영산강일네

옥병풍둘렀구나일만이천봉골마다풍
악치는금강산일네흥겨운저나그네태
자묘앞에따뜻한술한잔을드리고가오

반천년웃음눈물휩쓸어안고말없이바
다로만흐르는한강이나라자유평화언
제오려나또한봄노들삼개지나가누나

새천년의붉은햇살아름다운금수강산

동녘하늘물들이고가슴속에젖어드는

장미꽃이피어나는사랑노래들려온다

삼각산백운대야높이도솟아한양성백

만장안지키는구나알뜰한남북강산인

연의나라내동포만수무강누리옵소서

남한산돌아올라현전사뜰에삼학사충

혼그려이마숙일제서장대바람결에피

묻은소리굳세라뭉치어라힘을기르라

관악산바윗벽을기어오르니공중에몸

이뜬양선경속인데충신이가고없는연

주대위에저분은그어떤님그리시는고

이은상 조국강산 한글 8폭 병풍　　35 x 135cm

省巖書藝作品集

2022년 8월 15일 초판 발행

著者 省巖 愼 達 緯
010-8237-6877
E-mail : sjs9384@naver.com

發行處 ㈜이화문화출판사
등록번호 제 300-2012-230

서울시 종로구 인사동길 12 대일빌딩 3층 310호
02-732-7091~3(구입문의)
02-725-5153(팩스)
www.makebook.net

ISBN 979-11-5547-527-0 03640

ISBN 979-11-5547-527-0

값 20,000원